名家書法
練習帖

顏真卿

多寶塔碑

大風文創

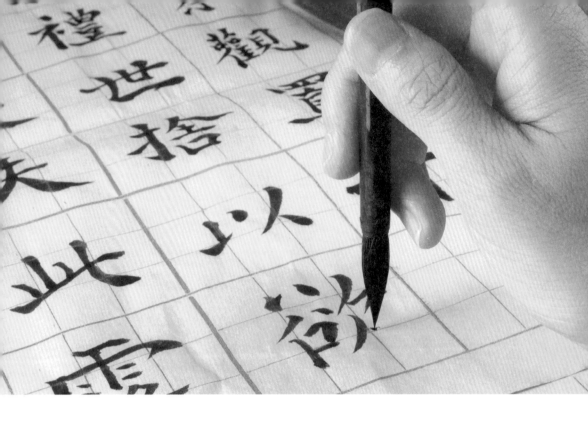

目錄 Contents

一筆一畫，臨摹字帖的好處

書法是透過筆、墨、紙、硯，將心中所想的意念，經由文字傳達出來的一門底蘊深厚的藝術。而臨帖是以古代碑帖或書法家遺墨為榜樣，進行摹仿、練習。其目的，在於體會前人的書寫方法，學習他們的運筆技巧、字形結構，進而從中領悟書法的形意合一。臨帖的好處大致如下：

增進控筆能力

在臨帖的過程中，透過一筆一畫的練習，不斷地加深我們對常用字的結構、書寫的記憶。隨著練習的次數越多，你會發現越來越得心應手，對毛筆的掌握度也變好了。

了解空間布局

書法中的空間布局，包含字與字之間，行與行之間，甚至整個作品，一直困擾著許多書法新手。而透過臨帖，各大書法家早已提供了許多的範本，練習久了，自然水到渠成，懂得隨機應變，不再雜亂無章。

建立書法風格

書法風格指的是書法作品給人的整體感覺，如蒼勁隨意、大氣磅礴、娟秀飄逸等。透過臨摹，分析比較不同字帖的差異性，等到你真正的融會貫通，確實掌握了幾位書法家的技法後，屬於你自己的書寫風格，自然就會形成。

靜心紓壓，療癒心情

臨帖不同於一般的書寫，須全神貫注，心無旁鶩地投入其中，透過一字一句的練習，從紛擾的生活中找回平靜的內心，沉澱浮躁不安的情緒，釋放壓力，得到安寧自在。

活化腦力，促進思考

臨帖時，不僅是透過雙眼來記憶字形，注重筆意，也要落實到寫字的實際動作，藉此感受前人揮毫當時的心境，這些都能刺激腦部活動，達到活絡思維、深度學習。

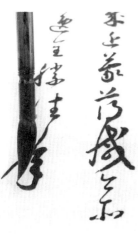

本書臨摹字帖的使用方法

《多寶塔碑》秀媚多姿、氣神一貫，為後人初學書法的極佳範本。臨摹時，除了注意字形結構外，也要綜觀字裡行間，感受布局之美、用墨之意，體現顏真卿文采構思的過程，以達情志與書法氣韻的契合。

❶ 專屬臨摹設計
淡淡的淺灰色字，方便臨摹，讓美字成為日常。

❷ 重點字解說
掌握基本筆畫及部首結構，寫出最具韻味的文字。

一行一臨摹，輕鬆練好字

❸ 照著寫，練字更順手
以右邊字例為準，先照著描寫，抓到感覺後，再仿效跟著寫，反覆練習，是習得一手好字的不二法門。

❹ 字形結構練習
感受漢字的形體美，循序漸進寫好字。

Part 1

顏楷第一範本・多寶塔碑

《多寶塔碑》為顏真卿傳世最早之碑帖，一撇一捺靜中有動，極富舒展沉穩之美。

亦文亦武的書法大家——顏真卿

顏真卿（７０９年～７８４年），字清臣，別號應方，生於京兆（今陝西西安）。祖籍琅琊臨沂（今山東臨沂），他曾統帥20萬大軍，平定安史之亂，為唐代著名政治家、書法家，官至監察御史、吏部尚書，封魯郡公，人稱「顏魯公」。他出身於家學淵博的瑯琊顏氏，先祖為深受孔子喜愛的弟子顏回，五世祖是以《顏氏家訓》留芳百世的顏之推，父親顏惟貞任溫縣尉、太子文學。

黃泥習字，以書法留名於世

顏真卿勤奮好學，喜好書法，少時家貧缺紙筆，以黃土摻水和成泥塗在牆上，等黃泥稍乾，用短木棍在牆面上練字，因而練就了力透紙背的書寫功夫。

其書法初學褚遂良，後師從張旭，又汲取初唐歐陽詢、虞世南、薛稷等名家特點，融會貫通，加以發展，自成一家，創立「顏體」，與柳公權並稱「顏柳」，有「顏筋柳骨」之美譽。

顏真卿擅長楷書、行書、草書等書體，他的楷書一反初唐書風，化瘦硬為豐腴雄渾，氣勢恢弘、剛勁雄偉，與趙孟頫、歐陽詢、柳公權並稱「楷書四大

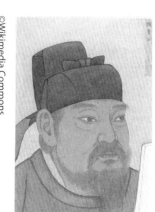

《顏勤禮碑》局部，為顏真卿為其曾祖父顏勤禮所撰書的神道碑

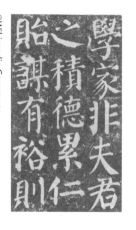

家」。他的行草在跌宕起伏中盡現自由奔放、豪邁灑脫之勢。蘇軾曾讚其書：「詩至於杜子美，文至於韓退之，畫至於吳道子，書至於顏魯公，而古今之變，天下之能事盡矣。」

開一代書風，體現盛唐氣度

在顏真卿之前，初唐書壇以取法王羲之的書法流派為大宗，但卻因為過於擬古，作品了無新意，阻礙了書法的發展。顏真卿承先啟後，納古法於新意中，在筆法、結構、布局等方面大膽進行革新。他加強了腕力的運用，在運筆的起伏、提按變化表現出范仲淹所說的「顏筋」，為書法藝術帶來力量之美。

在字的結構上，顏真卿融入篆隸之法，以正面取勢，由欹側變為方正勻稱、穩健厚重。在章法布局上，減少字裡行間的空白，更具充實茂密之感，洋溢著一股渾然天成的氣勢。「顏體」的出現，為後世書法帶來極為深遠的影響，唐代以後許多名家，也紛紛汲取他變法成功的經驗，形成了自己的風格。

顏真卿為人忠義剛正，又精通書法，人品與書法完美結合，達到「字如其人，人如其字」的最高境界，其傳世作品有：《多寶塔碑》、《麻姑仙壇記》、《顏氏家廟碑》、《顏勤禮碑》、《爭座位帖》、《祭侄文稿》、《劉中使帖》、《自書告身帖》等。這位德才兼備、文武雙全的一代名臣，以其氣勢恢弘的書法藝術，成就了千古傳頌的非凡功業。

©Wikimedia Commons
《祭姪文稿》，被後世書法界讚譽為「天下第二行書」。

傳世最早之碑帖——《多寶塔碑》

《多寶塔碑》，又稱《多寶塔感應碑》，全稱為《大唐西京千福寺多寶佛塔感應碑文》，立於唐玄宗天寶十一年（752年）四月二十日。原在唐長安安定坊千福寺（今陝西興平縣千福寺），宋朝時移至陝西西安碑林，清朝康熙年間碑體斷裂，現存於西安碑林博物館。《多寶塔碑》碑體高二百八十五公分，寬一百零二公分，碑文共三十四行，滿行有六十六字，全文共計二千零二十五個字，由當時的文人岑勳撰文，書法家徐浩題額，顏真卿書寫，碑刻家史華刻石而成。

此碑記述了楚金禪師夜誦《法華經》時，彷彿有多寶佛塔呈現在眼前，於是立志建塔。天寶元年選中千福寺動工，四年後落成，每年在寺中為皇帝和蒼生書寫《法華經》，唐玄宗曾贈銀五十萬、絹一千匹，以資建塔，並親題塔額。而正值四十四歲，時任朝議郎的顏真卿，奉旨書寫此碑，用筆腴潤勁健、嚴謹勻穩，為日後剛勁渾厚、大氣磅礡的顏書奠定了根基，也是他傳世最早之碑，更是初學書法的必備字帖之一。

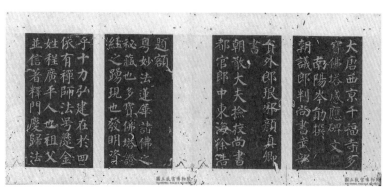

◎國立故宮博物院

圖說：顏真卿《多寶塔碑》明朝墨拓本

書法入門典範，開拓後期書風的轉變

《多寶塔碑》是顏真卿早期的楷書代表作之一，他書風初露，取法前人，自創己意，此碑具有唐代尚法的典型特徵，全篇結構嚴密、字形稍方，已初顯顏體成熟期的正面取勢、雄渾豪邁的書風，儼然為開宗立派之作。

《多寶塔碑》筆力沉著豐厚，方圓兼備，多用中鋒行筆，起收筆有明顯的頓按，筆劃橫細豎粗，對比強烈，富有韻律節奏之美；撇畫輕盈，捺畫粗壯，一撇一捺呈現出靜中有動、舒展沉穩之態；整體秀美剛勁，工整細膩，具明快直爽，字字珠璣之感，加上碑刻保存得宜，闕漏之處較少，學顏體者多從此碑下手，一窺堂奧。

秀麗剛勁，成就顏體「雄媚」之風

《多寶塔碑》氣韻一貫，楷法為上，自始至終，沒有一個懈怠的筆畫，在筆墨流動處時露清妍，有一股雄媚之氣。明代孫鑛《書畫跋》：「此是魯公最勻穩書，亦盡秀媚多姿，第微帶俗，正是近世撰史家鼻祖。學顏體者多從此碑下手，入其堂奧。」清代王澍《虛舟題跋》說：「腴不剩肉，健不剩骨，以渾勁吐風神，以姿媚變化，正是少年鮮華時意到書也。」

《多寶塔碑》繼承和發展了二王和初唐以來名家的書風，創造出一種外拓、雄偉的書體，樹立了唐代的楷書典範，在中國書法史上佔有重要的地位，也得到歷代書法家的激賞及重視。

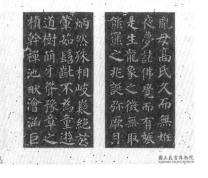

圖說：顏真卿《多寶塔碑》明朝墨拓本

《多寶塔碑》全文品讀及註釋

大唐西京千福寺多寶佛塔感應碑文，南陽岑勛撰，朝議郎、判尚書、武部員外郎琅邪顏真卿書，朝散大夫、撿校尚書都官郎中、東海徐浩題額。

註釋

1. 感應：靈驗、奇蹟，是神明對人事的反饋；判：指以高官兼任低職者。
2. 武部：即兵部；撿校：檢校，表示代理。

粵妙法蓮華，諸佛之祕藏也；多寶佛塔，證經之踊現也。發明資乎十力，弘建在於四依。有禪師法號楚金，姓程，廣平人也。祖、父並信著釋門，慶歸法胤。母高氏，久而無姓，夜夢諸佛，覺而有娠。是生龍象之徵，無取熊羆之兆。誕彌厥月，炳然殊相，岐嶷絕於葷茹，髫齔不為童遊。

註釋

1. 粵：助詞，此處作「曰」字用；十力：佛陀獨特的十種智力，即處非處智力、業異熟智力、靜慮解脫等持等至智力、根上下智力、種種勝解智力、種種界智力、遍趣行智力、宿住隨念智力、死生智力、漏盡智力。
2. 四依：選擇佛法時四種依從的標準，即依法不依人、依義不依語、依智不依識、依了義經不依不了義經。

3. 胤：音印，後代、子嗣；龍象：比喻棟梁之材，此指高僧。熊羆之兆：生男的預兆。

4. 岐嶷：比喻小孩才智出眾；髫齔，指幼年。髫，小孩額前垂下的頭髮。齔，從乳牙換成恆齒。

道樹萌牙，聳豫章之楨幹；禪池畎澮，涵巨海之波濤。年甫七歲，居然猒俗，自誓出家，禮藏探經，法華在手。宿命潛悟，如識金環；摠持不遺，若注瓶水。九歲落髮，住西京龍興寺，從僧錄也。進具之年，昇座講法。頓收珍藏，異窮子之疾走；直詣寶山，無化城而可息。

註釋

1. 豫章：樹木名，比喻有才能的人；畎澮：音犬檜，指溝渠、小水溝。
2. 摠持：通總持，又稱陀羅尼，亦指咒語，也有整體掌握的意思。
3. 僧錄：僧人的名冊；進具：指僧尼受具足戒。具足戒，佛教戒律之一。
4. 窮子：參見法華經《窮子喻》；化城：參見法華經《化城喻》。

爾後因靜夜持誦，至《多寶塔品》，身心泊然，如入禪定，忽見寶塔，宛在目前。釋迦分身，遍滿空界，行勤聖現，業淨感深。悲生悟中，淚下如雨。遂布衣一食，不出戶庭，期滿六年，誓建茲塔。既而許王瓘及居士趙崇、信女普意，善來稽首，咸舍珍財。禪師以為輯莊嚴之因，資爽塏之地，利見千福，默議於心。

註釋

稽首：指古代跪拜禮，雙腿跪地，頭碰地面，稍作停頓；咸，全、都的意思；爽塏：高爽乾燥的地方。

時千福有懷忍禪師，忽於中夜，見有一水發源龍興，流注千福，清澄泛灩，中有方舟。又見寶塔，自空而下，久之乃滅，即今建塔處也。寺內淨人名法相，先於其地，復見燈光，遠望則朗，近尋即滅。竊以水流開於法性，舟泛表於慈航。塔現兆於有成，燈明示於無盡。非至德精感，其孰能與於此？及禪師建言，雜然歡愜，負畚荷插，於橐於囊；登登憑憑，是板是築。灑以香水，隱以金鎚。我能竭誠，工乃用壯。禪師每夜於築階所，懸志誦經，勵精行道。眾聞天樂，咸嗅異香，喜歡之音，聖凡相半。

註釋

1. 朗：通「明」，發亮；雜然：紛然，此指都、共同之意。

2. 畚：音本，用草繩、竹片製作的盛土器具；囊，音高，收藏盔甲、弓箭等兵器的囊袋。

3. 登登憑憑：狀聲詞，形容用力築牆的聲音。

至天寶元載，創構材木，肇安相輪。禪師理會佛心，感通帝夢。七月十三日，敕內侍趙思偘求諸寶坊，驗以所夢。入寺見塔，禮問禪師。聖夢有孚，法名惟肖。其日賜錢五十萬、絹千匹，助建修也。則知精一之行，雖先天而不違；純如之心，當後佛之授記。昔漢明永平之日，大化初流；我皇天寶之年，寶塔斯建。同符千古，昭有烈光。於時道俗景附，檀施山積，庀徒度財，功百其倍矣。至二載，敕中使楊順景宣旨，令禪師於花萼樓下迎多寶塔額。遂摠僧事，備法儀。宸睠俯臨，額書下降，又賜絹百疋。聖札飛毫，動雲龍之氣象；天文掛塔，駐日月之光輝。

相輪：塔頂的主要部分，指串在剎杆上的圓環；檀：佛教指布施；疕：音痞，指具備、治理。

至四載，塔事將就，表請慶齋，歸功帝力。時僧道四部，會逾萬人。有五色雲團輔塔頂，眾盡瞻觀，莫不崩悅。大哉觀佛之光，利用賓於法王。禪師謂同學曰：「鵬運滄溟，非雲羅之可頓；心遊寂滅，豈愛網之能加？精進法門，菩薩以自強不息，本期同行，復遂宿心。鑿井見泥，去水不遠；鑽木未熱，得火何階？凡我七僧，聿懷一志，晝夜塔下，誦持法華。香煙不斷，經聲遞續。炯以為常，沒身不替。」

1. 覩：「睹」的異體字；雲羅：如網羅般遍布上空的陰雲，指整個天空。
2. 宿心：向來的心願；炯：心地光明。

自三載每春秋二時，集同行大德四十九人，行法華三昧。尋奉恩旨，許為恆式。前後道場，所感舍利凡三千七十粒；至六載，欲葬舍利，預嚴道場，又降一百八粒；畫普賢變，於筆鋒上聯得十九粒。莫不圓體自動，浮光瑩然。禪師無我觀身，了空求法，先刺血寫《法華經》一部、《菩薩戒》一卷、《觀普賢行經》一卷，乃取舍利三千粒，盛以石函，兼造自身石影，跪而戴之，同置塔下，表至敬也。使夫舟遷夜壑，無變度門，劫算墨塵，永垂貞範。又奉為主上及蒼生寫《妙法蓮華經》一千部、金字三十六部，用鎮寶塔。又寫一千部，散施受持。靈應既多，具如本傳。

註釋

1. 法華三昧：依照法華經及觀普賢經所述，以三七日為期，行道誦經，使修行者證悟真理的途徑。

2. 舍利：又稱舍利子，佛教修行者遺體焚化後，所結成的珠狀或塊狀顆粒。象徵修行者在戒、定、慧的成就。

3. 變：指根據佛教經典故事所作的繪畫或說唱文學，用來宣傳教義。

4. 石函：石製的匣子；靈感：神靈之感應也。

其載敕內侍吳懷實賜金銅香爐，高一丈五尺，奉表陳謝。手詔批云：「師弘濟之願，感達人天；莊嚴之心，義成因果。則法施財施，信所宜先也。」主上握至道之靈符，受如來之法印。非禪師大慧超悟，無以感於宸衷；非主上至聖文明，無以鑒於誠願。倬彼寶塔，為章梵宮。經始之功，真僧是葺；克成之業，聖主斯崇。

註釋

1. 法施：將正知正見的佛法介紹給他人；財施：將金錢或物品等資產捐出，使人受益。

2. 宸衷：帝王的心意；倬：高大顯著；葺：建造，又有修理房屋之意。

爾其為狀也，則岳聳蓮披，雲垂蓋偃，下欻崛以踊地，上亭盈而媚空，中晻晻其靜深，旁赫赫以弘敞。礴碱承陛，琅玕綷檻。玉瑱居楹，銀黃拂戶，重簷疊於畫栱，反宇環其壁璫。坤靈贔屭以負砌，天祇儼雅而翊戶。或復肩拏鷙鳥，肘擐脩蛇，冠盤巨龍，帽抱猛獸，勃如戰色，有爽其容。窮繪事之筆精，選朝英之偈贊。

若乃開局鐍，窺奧祕，二尊分座，疑對鷲山，千帙發題，若觀龍藏，金碧炅晃，環珮葳蕤，至於列三乘，分八部，聖徒翕習，佛事森羅。方寸千名，盈尺萬象，大身現小，廣座能卑，須彌之容，欻入芥子；寶蓋之狀，頓覆三千。

註釋

1. 局鐍：門閂鎖鑰之類；千帙，形容書很多；帙：指書、書套；炅：音炯，光、光亮、明亮；葳蕤：指草木茂盛，枝葉繁密。

2. 三乘：佛教用語，即聲聞乘、緣覺乘、菩薩乘；八部：指佛教的八大護法，天眾、龍眾、夜叉、乾闥婆、阿修羅、迦樓羅、緊那羅、摩睺羅迦，因以天龍為首，因此又稱天龍八部。

3. 翕習：指聚集；森羅：森，眾多。羅，羅列。

註釋

1. 欻崛：有迅疾之意；礌礧：似玉的美石；琅玕：圓潤如珠的美玉；綷：聚集；玉瑱：美石製作的柱礎（柱的基座）；銀黃：白銀黃金。

2. 畫栱：有畫飾的斗拱；反宇：屋簷上仰起的瓦頭；璧璫：屋橼的裝飾。以璧飾之，故稱；坤靈：大地之神。

3. 贔屭：中國古代傳說中的神獸，樣子像龜，喜歡負重，通常揹石碑、石柱；翊：護衛之意；戰色：敬畏的神色；奭：盛大之意。

昔衡岳思大禪師以法華三昧傳悟天台智者，爾來寂寥，罕契真要。法不可以久廢，生我禪師，克嗣其業，繼明二祖，相望百年。夫法華之教也，開玄關於一念，照圓鏡於十方。指陰界為妙門，驅塵勞為法侶。聚沙能成佛道，合掌已入聖流。三乘教門，摠而歸一；八萬法藏，我為最雄。譬猶滿月麗天，螢光列宿，山王映海，蟻垤群峰。嗟乎！三界之沉寐久矣。佛以法華為木鐸，惟我禪師，超然深悟。其貌也，岳瀆之秀，冰雪之姿，果唇貝齒，蓮目月面。望之儼，即之溫，覿相未言，而降伏之心已過半矣。

註釋

1. 十方：佛教用語，指整個法界、整片宇宙；妙門：指佛門、道門；摠：掌握。

2. 三乘：「乘」原意是交通工具，此指運載眾生渡生死海的三種法門，即聲聞乘、緣覺乘、菩薩乘。

3. 八萬：八萬四千之法藏也，舉大數而言，因此曰八萬；山王：最高的山；蟻垤：螞蟻洞口的小土堆。

4. 三界：佛教用語，即欲界、色界、無色界；木鐸：金口木舌的銅鈴，比喻宣揚教化的人。

同行禪師，抱玉、飛錫，襲衡台之祕躅，傳止觀之精義，或名高帝選，或行密眾師，共弘開示之宗，盡契圓常之理。門人苾蒭、如巖、靈悟、淨真、真空、法濟等，以定慧為文質，以戒忍為剛柔。含朴玉之光輝，等旃檀之圍繞。夫發行者因，因圓則福廣；起因者相，相遣則慧深。求無為於有為，通解脫於文字，舉事徵理，含毫強名。

註釋

1. 圓常：佛教用語，指破除偏執，歸於常道；旃檀：即檀香。

2. 相遣：指擺脫世俗之有相認識所得的真如實相；強名：勉強撰寫此文。依照佛教的本義應該無須立碑，但要說明這些事理，仍須借助碑石，因此勉強立碑。

偈曰：佛有妙法，比象蓮花。圓頓深入，真淨無瑕。慧通法界，福利恆沙。直至寶所，俱乘大車。（其一）於戲上士，發行正勤。緬想寶塔，思弘勝因。圓階已就，層覆初陳。乃昭帝夢，福應天人。（其二）輪奐斯崇，為章淨域。真僧草創，聖主增飾。中座眈眈，飛簷翼翼。荐臻靈感，歸我帝力。（其三）念彼後學，心滯迷封。昏衢未曉，中道難逢。常驚夜杌，還懼真龍。不有禪伯，誰朙大宗？（其四）大海吞流，崇山納壤。（其五）情塵雖雜，性海無漏。定養聖胎，染生迷縠。斷常起縛，空色同謬。蘐蔄現前，餘香何嗅？（其六）形形法宇，繄我四依。事該理暢，玉粹金輝。慧鏡無垢，慈燈照微。空王可託，本願同歸。（其七）

註釋

1. 偈：梵語「頌」，即佛經中的唱詞；圓頓：象徵究極圓滿、具足無缺。

2. 大車：由彌勒菩薩傳無著菩薩瑜珈行之道（又稱廣行），由文殊大士傳龍樹菩薩無上中觀妙法（又稱深觀），此為大乘佛法兩大車軌。

3. 眈眈：形容深邃的樣子；飛簷：屋簷兩端翹起的尖角；朙：通「明」，昭示、發揚、彰顯；杌：不安。

4. 衢：四通八達的大路；鷇，初生的小鳥；蒼蔔：佛經中記載的花。色黃香濃，樹身高聳；無垢：佛教用語。謂清淨無垢染。空王：佛的尊稱。佛説世界一切皆空，故稱空王。

天寶十一載，歲次壬辰，四月乙丑朔，廿二日戊戌建。敕檢校塔使：正議大夫行內侍趙思侃；判官：內府丞車沖。檢校：僧義方，河南史華刻。

註釋

乙丑朔：天寶十一載四月應為丁丑朔，此處誤寫；塔使：監督建塔的使者，應為臨時設立的官職。

Part 2

靜心書寫・多寶塔碑

在筆與紙的接觸、手與眼的協調中，
由身動而至心靜，達到練字也練心的境界。

漢字以外形來看就是「方正」，筆畫之間的距離，會影響字的美感，間隔太大，字就鬆散，間隔太小，字就顯得擁擠，掌握字形結構，字自然端正又好看。

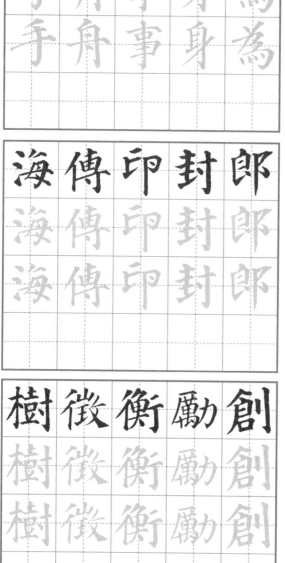

獨體字

指不能拆分成左右或上下兩個以上的單獨字體，獨體字一般筆畫較少，書寫時要將重心擺在字格的正中間，再注意字的長、短、大、小能橫貫左右，使其均衡。

左右結構

以合體字為主，將字形其部分成左右的排列方式，書寫時以左至右進行字形結構。

① 左右均等：部首二邊比例均等的字體。

② 左小右大：左邊筆畫較右邊少。

③ 左大右小：右邊筆畫較左邊少。

④ 左中右三等分：這類的字通常以中間結構為主。

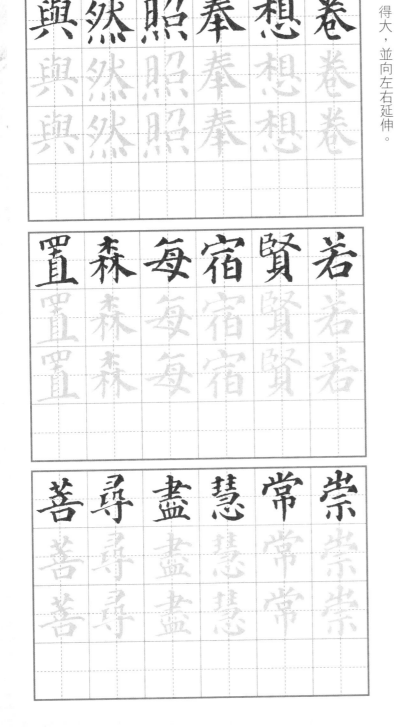

字形二個到三個以上部首，由上至下的排列方式，書寫時以「先上後下」進行字形結構。

① 上大下小：上半部會比下半部來得大，並向左右延伸。

② 上小下大：以下半部為主，所以書寫時，上半部不宜太鬆散。

③ 上中下：中間部位會較為窄實。上、下的部首，就不能太小，免得字體鬆散。

由外向內將字體圈住，以文字中間部首做為穩固整個字形的平衡美。

① 四方包圍：字數較多，面積也較大，通常看起來像個方形字。

② 三方包圍：未被包圍的部首，不宜外露，而在中間的筆畫要均衡分散。

③ 兩面包圍：又分為「左上包圍」、「右上包圍」及「左下包圍」三種。

大唐西京千福寺多寶佛塔感

應碑文南陽岑勛撰朝議郎判

解析 整體呈現左高右低之勢，豎撇比豎鉤要稍短一些。

朝　朝　朝

尚書武部員外郎琅邪顏真卿

書朝散大夫撿校尚書都官郎

中東海徐浩題額

粵妙法蓮華諸佛之祕藏也粵妙

寶佛塔證經之蹋現也發明資

乎十力弘建在於四依有禪師法

法

法号楚金姓程廣平人也祖父

並信著釋門慶歸法胤母高氏

久而無姓夜夢諸佛覺而有娠佛

是生龍象之徵無取熊羆之兆

誕彌厥月炳然殊相岐嶷絕於

革茹髫齔不為童遊道樹萠牙

解析 上橫較長，右豎向左上回鋒收筆，下橫為挑。

取

徯豫章之楨幹禪池畎澮涵巨

徯豫章之楨幹禪池畎澮涵巨

海之波濤年甫七歲居然猒俗

海之波濤年甫七歲居然猒俗

自揣出家禮藏探經法華在手

自揣出家禮藏探經法華在手

解析 一豎可鉤可不鉤，左撇較長，右捺變成點。

楨　楨　楨

宿命潛悟如識金環摠持不遺

若注瓶水九歲落髮住西京龍

興寺從僧籙也進具之年昇座

海

解析 上、中兩點為斜點，下點為挑點，三點相呼應。

講法頃收珎藏異窮子之疾走

講法頃收珎藏異窮子之疾走

直詣寶山無化城而可息尒後

直詣寶山無化城而可息尒後

因靜夜持誦至多寶塔品身心後

因靜夜持誦至多寶塔品身心後

解析 下撇、一豎起筆分別要對準上撇及下撇的中心。

泊然如入禪定忽見寶塔宛在

目前釋迦分身遍滿空界行勤

聖現業淨感深悲生悟中涙下

上點與左點都用
豎點，右橫鉤須
呼應下方字。

空

爻居士趙崇信女普意善来稽　滿六年撍建茲塔既而許王璵　如雨遂布衣一食不出戶庭期

一豎用懸針豎，豎折鉤通常較短。

布　布　布

首咸捨珎財禪師以為輯莊嚴

之因資爽塏之地利見千福黙

議於心時千福有懷忍禪師忽稽

解析 上撇短，下撇長，右捺變成點，一豎帶鉤。

於中夜見有一水發源龍興流

注千福清澄泛灩中有方舟又

見寶塔自空而下久之乃滅即

解析 上點收筆時向下，下點起筆時接上。

舟

今建塔處也寺內淨人名法相

先於其地復見燈光遠望則明

近尋即滅竊以水流開於法性

其

舟泛表於慈航塔現兆於有成

舟泛表於慈航塔現兆於有成

燈明示於無盡非至德精感其

燈明示於無盡非至德精感其

孰能與於此又禪師建言雜然

孰能與於此又禪師建言雜然

解析 通常較上方字稍寬，四豎排列須勻稱。

盡　盡　盡

歡愜貪奋荷插于橐于囊登登

憑憑是板是築灑以香水隱以

金鉏我能竭誠工乃用壯禪師

解析 左撇右捺須相互搭配，斜度要大致相同。

登

每夜於築階所懇志誦經勵精

每夜於築階所懇志誦經勵精

行道眾聞天樂咸嗅異香喜歎

行道眾聞天樂咸嗅異香喜歎

之音聖凡相半至天寶元載創

之音聖凡相半至天寶元載創

解析 通常佔整體字的 1/3，左右兩邊的 寫法應有變化。

築 築 築

構材木犖安相輪禪師理會佛

構材木犖安相輪禪師理會佛

心感通帝夢七月十三日勅內

心感通帝夢七月十三日勅內

侍趙思侶求諸寶坊驗以所夢載

侍趙思侶求諸寶坊驗以所夢載

解析　上橫短，下橫長，斜鉤要長於左側的部分。

039

入寺見塔禮問禪師聖夢有孚

法名惟肖其日賜錢五十萬絹

千疋助建修也則知精一之行

解析 通常比上半部稍窄，上橫短，下橫長。

聖

雖先天而不違純如之心當後

佛之授記皆漢明永平之日大

化初流我皇天寶之年寶塔斯

當

建同符千古昭有烈光於時道

建同符千古昭有烈光於時道

俗景附檀施山積亾徒度財功

俗景附檀施山積亾徒度財功

百其倍矣至二載勒中使楊順

百其倍矣至二載勒中使楊順財

解析 左下點為撇點，較長，右下點為斜點，較短。

財　財　財

景宣百令禪師於花萼樓下迎

多寶塔額遂揔僧事備法儀宸

睹俯臨額書下降又賜絹百疋額

解析 左下點為撇點，較長，右下點為斜點，較短。

聖札飛毫動雲龍之氣象天文

挂塔駐日月之光輝至四載塔

事將就表請慶齋歸功帝力時將

解析 一豎用垂露豎，豎折一筆寫完或在折處另起筆。

僧道四部會逾萬人有五色雲

團輔塔頂眾盡瞻觀莫不歡悅

大芄觀佛之光利用賓于法王雲

雲 雲 雲

禪師謂同學曰鸔運滄溟非雲

禪師謂同學曰鸔運滄溟非雲

羅之可頃心遊寂滅豈愛網之

羅之可頃心遊寂滅豈愛網之

能加精進法門菩薩以自強不

能加精進法門菩薩以自強不

解析 通常較下半部稍窄，左右兩豎較短，中豎較長。

豈　豈　豈

息本期同行復遂宿心鑿井見

泥去水不遠鑽木未熟得火何

階凡我七僧聿懷一志晝夜塔同

解析 左豎可用垂鋒露或豎撇，內外距離要恰到好處。

下誦持法華香煙不斷經聲遍

續炯以為常沒身不替自三載

每春秋二時集同行大德四十春

下誦持法華香煙不斷經聲遍

續炯以為常沒身不替自三載

每春秋二時集同行大德四十春

解析 三橫要有變化，撇捺斜度約略相同。

九人行法華三昧尋奉恩百許

為恒式前後道場所感舍利凡

三千七十粒至六載欲葬舍利

解析 通常佔整體字的1/2，豎短，豎鉤則長。

利

預嚴道場又降一百八粒畫普

預嚴道場又降一百八粒畫普

賢覽於筆鋒上聯得一十九粒

賢覽於筆鋒上聯得一十九粒

莫不圓體自動浮光瑩然禪師

莫不圓體自動浮光瑩然禪師

解析 通常佔整體字的1/3，略低於左半部。

動 動 動

無我觀身了空求法先剌血寫

法華経一部菩薩戒一卷觀普

賢行経一卷万取舍利三千粒

解析 横折筆畫厚實，
三横等距，豎彎
鉤底部平穩。

盛以石函薰造自身石影跪而

戴之同置塔下表至敬也使夫

舟遷夜壑無變度門劫箅墨塵

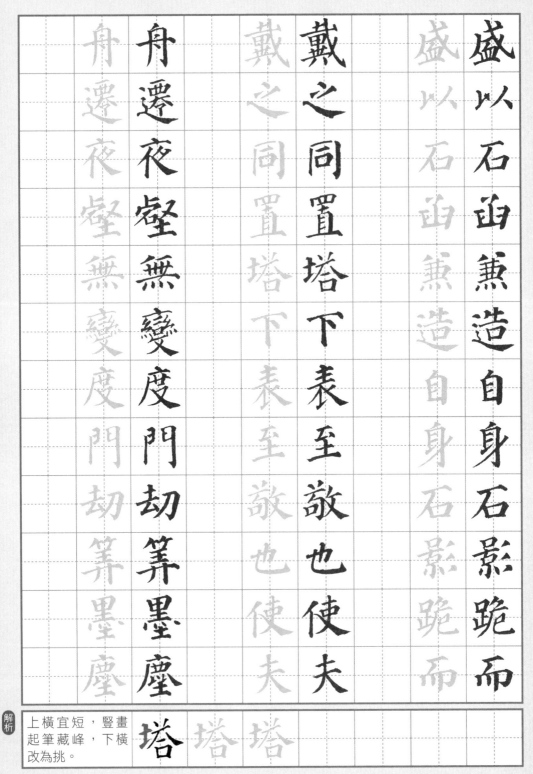

塔

永垂貞範又奉為主上及蒼生

寫妙法蓮華經一千部金字三

十六部用鎮寶塔又寫一千部

解析 通常較下半部稍寬，左撇右捺斜度一致。

金

053

散施受持靈應既多具如本傳

散施受持靈應既多具如本傳

其載勑內侍吳懷寶賜金銅香

其載勑內侍吳懷寶賜金銅香

鑪高一丈五尺奉表陳謝手詔銅

鑪高一丈五尺奉表陳謝手詔銅

鑪高一丈五尺奉表陳謝手詔銅

解析 左撇宜長，右捺變成點，上橫宜短，下橫變成挑。

批云師弘濟之顯感達人天莊

嚴之心義成因果則法施財施

信所宜先也主上握至道之靈詔

符受如来之法印非禪師大慧

超悟無以感於宸衷非主上至

睡文明無以鑒於誠顗倬彼寶

印

解析 一豎宜長，可寫成垂露鋒或懸針豎。

塔爲章梵宮經始之功真僧是

葺克成之業睈主斯崇尓其爲

狀也則岳嶜蓮披雲垂盖偃下

斯

解析 通常較左半部稍低，整體呈現左高右低之勢。

歘崛以踄地上亭盈而媚空中

晻晻其靜深旁赫赫以弘敞礑

礚承陛琅玕綷檻玉瑱居楹銀

解析　留意上下比例，口字不宜大，兩豎長短適中。

踄　踄　踄

黃拂戶重簷疊於畫栱反宇環

其辟瑙坤靈顛屭以負砌天祇

儼雅而翊戶或復肩挈鳥肘

解析 上橫宜短，左撇宜長，口字大小適中。

砌

操脩蚍冠盤巨龍帽抱猛獸勃

操脩蚍冠盤巨龍帽抱猛獸勃

如戰色有與其容窮繪事之筆

如戰色有與其容窮繪事之筆

精選朝英之偈贊若乃開局鑴

精選朝英之偈贊若乃開局鑴

解析 左點用豎點，一橫不宜太平，須有斜度。

冠　冠　冠

窺奧祕二尊分座疑對鷲山千

幘發題若觀龍藏金碧昊晃璟

珮蘞蕤至於列三乘分八部聖晃

解析 通常較下半部稍寬，橫折至折處稍頓再向下行。

弥之容欻入芥子寶盖之狀頔

尺萬象大身現小廣座能早湏

徒翕習佛事森羅方寸千名盈

解析 通常佔整體字的 1/3，左右兩邊的寫法應有變化。

萬 萬 萬

062

覆三千昔衡岳思大禪師以法

華三昧傳悟天台智者尒来寂

寥罕挈真要法不可以久廢生

解析 右邊有豎或豎鉤時，整體呈現左短右長。

昧

我禪師克嗣其業繼明二祖相

我禪師克嗣其業繼明二祖相

望百年夫其法華之教也開玄

望百年夫其法華之教也開玄

關於一念照圓鏡於十方揩陰

關於一念照圓鏡於十方揩陰

解析 先寫斜撇,再寫橫,最後撇畫要輕,捺畫則重。

教　教　教

界為妙門驅塵勞為法侶聚沙

能成佛道合掌巳入聖流三乘

教門摠而歸一八萬法藏我為

陰

之沈寐久矣佛以法華為木鐸之沈寐久矣佛以法華為木鐸山王映海蟻垤羣峯嗟乎三界山王映海蟻垤羣峯嗟乎三界寰雄譬猶滿月麗天螢光列宿寰雄譬猶滿月麗天螢光列宿

解析 通常較下半部稍寬，兩個火字大小一致。

螢　螢　螢

惟我禪師超然深悟其兒也岳

瀆之秀氷雪之姿果屑貝齒蓮

目月面望之厲即之温觀相未

姿

解析 通常較下半部稍寬，一橫不宜太平，要有斜度。

言而降伏之心已過半矣同行

禪師抱玉飛錫襲衡台之祕躅

傳止觀之精義戌名高帝選戌精

解析 左點用斜點，右點用撇點，豎畫向左鉤出。

行密衆師共弘開示之宗盡瘁

圓常之理門人苾芻如巖靈悟

淨真真空法濟等以定慧為文理

解析 整體窄長，上、中橫較短，下橫變成挑。 理

質以戒忍為剛柔舍朴玉之光

輝等旌檀之圍繞夫發行者因

因圓則福廣起因者相相遣則

解析 上點用橫點，左撇長，右捺變成點，豎用垂露豎。

福

慧深求無為於有為通解脫於

文字舉事徵理舍毫強名偈曰

佛有妙法比象蓮華圓頓深入事

解析 逆鋒起筆，至鉤處轉筆向上，向左鉤出。

真淨無瑕慧通法界福利恒沙

真淨無瑕慧通法界福利恒沙

真至寶所俱乘大車其一㷼戲

真至寶所俱乘大車其一㷼戲

上士發行正勤緬想寶塔思弘界

上士發行正勤緬想寶塔思弘

解析 通常比下半部稍寬，田字本身要寫成上寬下窄。

界　界　界

勝因圓階已就層覆初陳乃昭

帝夢福應天人其二輪奐斯崇

為章淨域真僧草創聖主增飾

弘

中座昀昀飛簷翼翼荐臻靈感

中座昀昀飛簷翼翼荐臻靈感

歸我帝力其三念彼後學心滯

歸我帝力其三念彼後學心滯

迷封昏衢未曉中道難逢常驚

迷封昏衢未曉中道難逢常驚

解析 上橫短，一豎長，且鉤須與左側相呼應。

封　封　封

夜杞還懼真龍不有禪伯誰眀

大宗其四大海吞流崇山納壞

教門稱頓慈力能廣功起聚沙

德成合掌開佛知見法為無上

其五情塵雖雜性海無漏定養

聖胎染生迷轂斷常起縛空色

雜

同謬薔薈現前餘香何嗅其六

彤彤法宇縈我四依事該理暢

玉粹金輝慧鏡無垢慈燈照微香

解析 通常較上半部稍窄，左豎比右豎短。

香

廿二日戊戌建勅撿挍塔使正　十一載歲次壬辰四月乙丑朔　空王可記本願同歸其七天寶

解析

四點水大小要有
變化，排列要均
勻。

照　照　照

議大夫行內侍趙思侶判官內

府丞車沖撿校僧義方河南史

華刻

思 思 思

國家圖書館出版品預行編目（CIP）資料

名家書法練習帖：顏真卿‧多寶塔碑／大風文創
編輯部作.. – 初版. -- 新北市：大風文創股份有限
公司, 2022.03
　　面；　公分
　ISBN 978-986-06701-9-6（平裝）
　1.法帖
　943.5　　　　　　　　　　　　　　　　110016679

線上讀者問卷
關於本書的任何建議或心得，
歡迎與我們分享。

https://shorturl.at/cnDG0

名家書法練習帖
顏真卿‧多寶塔碑

作　　　者／大風文創編輯部
主　　　編／林巧玲
封面設計／N.H.Design
內頁設計／菩薩蠻電腦科技有限公司
發 行 人／張英利
出 版 者／大風文創股份有限公司
電　　　話／（02）2218-0701
傳　　　真／（02）2218-0704
網　　　址／http://windwind.com.tw
E - M a i l ／rphsale@gmail.com
Facebook／大風文創粉絲團
　　　　　　http://www.facebook.com/windwindinternational
地　　　址／231 台灣新北市新店區中正路 499 號 4 樓

台灣地區總經銷／聯合發行股份有限公司
電　　　話／（02）2917-8022
傳　　　真／（02）2915-6276
地　　　址／231 新北市新店區 寶橋路 235 巷 6 弄 6 號 2 樓

香港地區總經銷／豐達出版發行有限公司
電　　　話／（852）2172-6533
傳　　　真／（852）2172-4355
地　　　址／香港柴灣永泰道 70 號 柴灣工業城 2 期 1805 室

初版一刷／2022 年 3 月
定　　　價／新台幣 180 元